行書千字文

行書千字文

紹軒 鄭道準

이화문화출판사

『行書千字文』을 出刊하며

한문 학습에 있어서 「천자문」이 미친 영향은 너무도 큽니다. 「천자문」은 동양학 입문과정에서 필독서로 사랑받아 왔으며, 지금도 그 중요성은 여전합니다. '우리말의 70% 이상이 한자말로 구성되어 있다.'는 수치를 언급하지 않더라도 한자 학습의 필요성과 중요성에 대한 인식이 높아지고 있습니다. 동아시아에서 한자를 안다는 것은 한자문화권의 타 국가를 알고 경쟁하는 데 중요한 요소임이 분명합니다. 그러한 현실에서 오랜 시기를 전통 학문의 입문서 역할을 하였던 「천자문」을 아는 일은 한자 학습에 있어서 지름길 역할을 할 수 있을 것입니다.

6세기경 중국 양(梁)나라 무제(武帝)의 명을 받고 주흥사(周興嗣)가 찬술한 「천자문」은 4자 총 250구로 구성된, 전통사회에서는 학문 입문의 필독서로 유명합니다. 물론 현대사회의 상황과는 다소 거리가 있는 내용도 있고, 이해하기 어려운 부분도 있습니다. 그러나 「천자문」에는 동양 사상의 총화(總和)가 담겨 있습니다.

특히 역대 유명 서예가들이 즐겨 「천자문」 내용으로 작품을 창작하였던 것에 비춰볼 때 「천자문」은 서예학습서로서도 사랑받아 왔음을 알 수 있습니다.

(주)도서출판 서예문인화는 「천자문」을 다양한 서체로 지속적으로 출간하여 동양학 입문 학습서로서의 가치를 찾는 동시에 훌륭한 서예 학습서 역할로 자리매김할 수 있도록 노력하고 있습니다.

이번에 출간하는 소헌 정도준 선생의 『행서천자문』은 천자문 전문을 공들여 창작한 작품으로 엮었다는 점에서 주목을 끌 만합니다. 특히 학습서로서의 역할을 할 수 있도록 자획 하나하나의 정확성에 신경을 썼습니다.

아무쪼록 『행서천자문』이 동양 사상의 총체적 측면을 이해하는 동시에 서예 공부의 길잡이 역할을 할 것으로 기대하는 바입니다.

2016년 3월
(주)서예문인화 대표 이 홍 연

行書千字文

周興嗣次韻

* 天地(천지) : 하늘과 땅 유의어 : 건곤(乾坤)과 천양(天壤)
* 宇宙(우주) : 무한한 시간과 만물을 포함하고 있는 끝없는 공간의 총체

天地玄黃 宇宙洪荒　천지현황 우주홍황
하늘과 땅은 검고 누르며, 우주는 넓고 크다.
天 하늘 천, 地 땅 지, 玄 검을 현, 黃 누를 황
宇 집 우, 宙 집 주, 洪 넓을 홍, 荒 거칠 황

* 盈昃(영측) : 해는 뜨면 지고, 달은 기울었다 꽉 차서 만월을 이루고
있는 현상. 盈(영)은 달이 차는 것. 昃(측)은 해가 서
쪽으로 기우는 것을 말함

* 辰宿(진수) : 十二辰 二十八宿 온갖 성좌(星座)의 별들

日月盈昃 辰宿列張 일월영측 진수렬장
해와 달은 차고 기울며, 별과 별자리는 하늘에 펼쳐져 있다.

日 날 일, 月 달 월, 盈 찰 영, 昃 기울 측
辰 별 진, 宿 잘 숙(별자리 수), 列 벌릴 렬, 張 베풀 장

9 行書千字文

寒來暑往 秋收冬藏

秋收冬藏

* 秋收(추수) : 가을에 곡식을 거둠
* 冬藏(동장) : 가을에 거둔 곡식을 잘 보관함

寒來暑往 秋收冬藏　한래서왕 추수동장
추위가 오면 더위는 가며, 가을에는 거두어들이고 겨울에는 갈
무리한다.

寒 찰 한、 來 올 래、 暑 더울 서、 往 갈 왕
秋 가을 추、 收 거둘 수、 冬 겨울 동、 藏 감출 장

閏餘成歲

律呂調陽

* 律呂(율려): 고대 악률(樂律)의 음계를 조절하는 기구로써 그 12개의 구멍의 크기에 따라 음의 고도를 정하여 다른 악기의 음가를 정하는 것. 그 중 홀수 6개를 律, 짝수 6개를 呂라 하며 이를 합하여 율려라 한다.

* 調陽(조양): 동지가 지나 양의 기운이 시작되고 절기가 변함을 알아내어 날짜를 조절함

閏餘成歲 律呂調陽 윤여성세 율려조양 남는 윤달로 해를 완성하며, 음율로 음양을 조화시킨다.

閏 윤달 윤, 餘 남을 여, 成 이룰 성, 歲 해 세
律 법 률, 呂 풍류 려, 調 고를 조, 陽 볕 양

雲騰致雨　露結爲霜

露
結
爲
霜

雲騰致雨 露結爲霜　운등치우 노결위상

구름이 날아 비가 되고, 이슬이 맺혀 서리가 된다.

雲 구름 운, 騰 오를 등, 致 이를 치, 雨 비 우
露 이슬 로, 結 맺을 결, 爲 할 위, 霜 서리 상

* 雲騰(운등) : 구름이 오르다 수증기가 올라가 구름이 되어 피어오름
* 露結(노결) : 이슬이 맺다.

金生麗水　玉出崑岡　금생려수　옥출곤강

금(金)은 여수(麗水)에서 나고, 옥(玉)은 곤륜산(崑崙山)에서 난

다.

金 쇠 금, 生 날 생, 麗 고울 려, 水 물 수

玉 구슬 옥, 出 날 출, 崑 메 곤, 岡 메 강

* 麗水(여수) : 중국 운남성 영창부에 속했던 지명이며 물이름. 지금

　의 운남성의 여강(麗江)

* 崑岡(곤강) : 형산의 남쪽에 있는 곤륜산을 말함

劍號巨闕　珠稱夜光　검호거궐　주칭야광

검의 훌륭한 것은 거궐(巨闕)이라 하고, 구슬 중에는 야광주
(夜光珠)가 훌륭하다고 일컫는다.

劍(劍) 칼 검, 號 이름 호, 巨 클 거, 闕 대궐 궐(빌 궐)
珠 구슬 주, 稱 일컬을 칭, 夜 밤 야, 光 빛 광

* 巨闕(거궐) : 보검의 이름

* 夜光(야광) : 진주의 이름. 밤에 빛을 내는 구슬. 야광주

果珍李柰 菜重芥薑 과진리내 채중개강
과일 중에서는 오얏과 벗이 보배스럽고, 채소 중에서는 겨자와
생강을 소중히 여긴다.

果 열매 과, 珍 보배 진, 李 오얏 리, 柰 벗 내
菜 나물 채, 重 무거울 중, 芥 겨자 개, 薑 생강 강

海鹹河淡　鱗潛羽翔　　해함하담 인잠우상

海 바다 해, 鹹(鹹) 짤 함, 河 물 하, 淡 맑을 담
鱗 비늘 린, 潛 잠길 잠, 羽 깃 우, 翔 날 상

바닷물은 짜고 민물은 싱거우며, 비늘 있는 고기는 물에 잠기고
날개 있는 새는 날아다닌다.

龍師火帝 鳥官人皇　용사화제 조관인황

관직을 용으로 나타낸 복희씨(伏羲氏)와 불을 숭상한 신농씨(神
農氏)가 있고, 관직을 새로 기록한 소호씨(少昊氏)와 인문(人文)
을 개명한 인황씨(人皇氏)가 있다.

龍 용 룡, 師 스승 사, 火 불 화, 帝 임금 제
鳥 새 조, 官 벼슬 관, 人 사람 인, 皇 임금 황

* 火帝(화제) : 중국의 전설적인 제왕. 신농씨(神農氏) 혹은 수인씨
(燧人氏)를 지칭하기도 함

* 人皇(인황) : 중국의 전설적인 제왕. 황제(黃帝)를 지칭하기도 함

始制文字 乃服衣裳　시제문자 내복의상
비로소 문자를 만들고, 옷을 만들어 입게 했다.

始 비로소 시、制 지을 제、文 글월 문、字 글자 자
乃 이에 내、服 입을 복、衣 옷 의、裳 치마 상

* 有虞(유우): 순임금
* 陶唐(도당): 요임금

推位讓國 有虞陶唐 추위양국 유우도당
자리를 물려주어 나라를 양보한 것은, 도당 요(堯)임금과 유우
순(舜)임금이다.

推 밀 추、位 벼슬 위、讓 사양 양、國 나라 국
有 있을 유、虞 나라 우、陶 질그릇 도、唐 나라 당

弔民伐罪 周發殷湯

* 周發(주발) : 주나라 무왕. 발은 무왕의 이름
* 殷湯(은탕) : 은나라 탕왕. 탕은 호

弔民伐罪 周發殷湯　조민벌죄 주발은탕
백성들을 위로하고 죄지은 이를 친 사람은, 주나라 무왕(武王)
발(發)과 은나라 탕왕(湯王)이다.

弔(弔) 조문할 조, 民 백성 민, 伐 칠 벌, 罪 허물 죄
周 두루 주, 發 필 발, 殷 나라 은, 湯 끓을 탕

坐 朝 問 道 垂 拱 平 章

* 垂拱(수공) : 옷 소매를 늘어뜨리고 팔짱을 낀다는 뜻으로, 아무 일도 하지 아니함을 뜻함. 무위이치(無爲而治)를 칭송하는 말로 흔히 쓰임.

* 平章(평장) : 공평 정대하게 다스리는 일

坐朝問道 垂拱平章　좌조문도 수공평장
조정에 앉아 다스리는 도리를 물으니, 옷 드리우고 팔짱 끼고
있지만 공평하고 밝게 다스려진다.

坐 앉을 좌, 朝 아침(조정) 조, 問 물을 문, 道 길 도
垂 드리울 수, 拱 꽂을 공, 平 평할 평, 章 글월 장

愛育黎首

臣伏戎羌

* 黎首(여수)∶ 모든 백성. 黎民이라고도 하며 검은머리라는 뜻으로 백성을 뜻함

* 戎羌(융강)∶ 서쪽의 오랑캐, 사방의 모든 오랑캐

愛育黎首 臣伏戎羌 애육려수 신복융강
백성을 사랑하고 기르니, 오랑캐들까지도 신하로서 복종한다.

愛 사랑애, 育 기를 육, 黎 검을 려, 首 머리 수
臣 신하 신, 伏 엎드릴 복, 戎 오랑캐 융, 羌 오랑캐 강

遐邇壹體 率賓歸王　하이일체 솔빈귀왕

먼 곳과 가까운 곳이 똑같이 한 몸이 되어, 서로 이끌고 복종하여 임금에게로 돌아온다。

遐 멀 하、 邇 가까울 이、 壹 한 일、 體 몸 체
率 거느릴 솔(비율 률)、 賓 손 빈(복종할 빈)、 歸 돌아갈 귀、 王 임금 왕

鳴鳳在樹　白駒食場

* 鳴鳳(명봉)：태평성대를 상징하는 봉황새가 나타나 욺
* 白駒(백구)：흰 망아지.

鳴鳳在樹　白駒食場　명봉재수 백구식장

봉황새는 울며 나무에 깃들어 있고, 흰 망아지는 마당에서 풀을 뜯는다.

鳴 울 명、 鳳 새 봉、 在 있을 재、 樹 나무 수
白 흰 백、 駒 망아지 구、 食 먹일 사(밥 식)、 場 마당 장

*
萬方(만방) : 많은 나라, 사방의 모든 나라, 만국 온 천하를 가리킴

化 될 화、被 입을 피、草 풀 초、木 나무 목
賴 힘입을 뢰、及 미칠 급、萬 일만 만、方 모 방

化被草木 賴及萬方　화피초목 뇌급만방

盖此身髮 四大五常　개차신발 사대오상

蓋(盖) 덮을 개, 此 이 차, 身 몸 신, 髮 터럭 발

四 넉 사, 大 큰 대, 五 다섯 오, 常 떳떳할 상

대개 사람의 몸과 터럭은 사대와 오상으로 이루어졌다.

* 身髮(신발) : 신체와 모발
* 四大(사대) : 네가지 큰 것. 즉 두팔과 다리(또는 하늘, 땅, 임금, 부모)
* 五常(오상) : 다섯가지 떳떳한 것. 즉 용모, 말하는 것, 보는 것, 듣는 것, 생각하는 것. 또는 인의예지신(仁義禮智信)

恭惟鞠養 豈敢毁傷 공유국양 기감훼상
부모가 길러주신 은혜를 공손히 생각한다면, 어찌 함부로 이 몸
을 더럽히거나 상하게 할까。

恭 공손 공、 惟 오직 유、 鞠 칠(기를) 국、 養 기를 양
豈 어찌 기、 敢 군셀 감、 毁 헐 훼、 傷 상할 상

女慕貞烈 男效才良　여모정렬 남효재량
여자는 정렬(貞烈)한 것을 사모하고, 남자는 재주 있고 어진 것
을 본받아야 한다.

女 계집 녀, 慕 사모할 모, 貞 곧을 정, 烈 매울 렬
男 사내 남, 效(効) 본받을 효, 才 재주 재, 良 어질 량

*貞烈(정렬)∶ 여자의 행실이나 지조가 곧고 매움
*才良(재량)∶ 재주와 어짐

得
能
莫
忘

* 得能(득능) : 어떠한 일을 능히 처리할 수 있는 능력을 터득하여 얻음
* 莫忘(막망) : 잊지 마라

知過必改 得能莫忘 지과필개 득능막망

자기의 허물을 알면 반드시 고치고, 능히 실행할 것을 얻었거든 잊지 말아야 한다.

知 알 지, 過 허물 과, 必 반드시 필, 改 고칠 개
得 얻을 득, 能 능할 능, 莫 말 막, 忘 잊을 망

罔談彼短 靡恃己長　망담피단 미시기장
남의 단점을 말하지 말며, 나의 장점을 믿지 말라.

罔 말 망, 談 말씀 담, 彼 저 피, 短 짧을 단

靡 아닐 미, 恃 믿을 시, 己 몸 기, 長 길 장

＊ 難量(난량) : 헤아리기 어렵다.

信使可覆 器欲難量 신사가복 기욕난량
약속은 실천할 수 있게 해야하고, 도량은 헤아리기 어렵도록 해야 한다.

信 믿을 신, 使 하여금 사, 可 옳을 가, 覆 실천할 복(덮을 부, 엎어질 복),
器 그릇 기, 欲 하고자할 욕, 難 어지러울 난, 量 헤아릴 량

墨悲絲染 詩讚羔羊

* 墨(묵) : 묵자로 이름은 적(翟)이다. 춘추전국시대 사상가. 겸애(兼愛)와 숭검설(崇儉說)을 주장함

* 羔羊(고양) : 어린양과 큰양.〈시경〉의 한 편명(篇名)

墨悲絲染 詩讚羔羊　묵비사염 시찬고양
묵자(墨子)는 실이 물들여지는 것을 슬퍼했고, 시경(詩經)에서는 고양편(羔羊編)을 찬미 했다.

墨 먹 묵, 悲 슬플 비, 絲 실 사, 染 물들일 염
詩 글 시, 讚 기릴 찬, 羔 염소 고, 羊 양 양

* 景行(경행) : 큰 길. 대도(大道). 훌륭한 행위. 아름다운 행동. 본
 받고 흠모할 만한 행실

* 克念(극념) : 잡념을 이겨내고 극복함. 항상 군자가 되겠다는 생각
 을 가지고 실천함

景行維賢 克念作聖 경행유현 극념작성
행동을 빛나게 하는 사람이 어진 사람이요, 힘써 마음에 생각하
면 성인이 된다.

景 볕 경, 行 다닐 행(항렬 항), 維 얽을 유, 賢 어질 현
克(剋) 이길 극, 念 생각할 념, 作 지을 작, 聖 성인 성

德建名立 形端表正
덕건명립 형단표정

德 큰 덕、建 세울 건、名 이름 명、立 설립
形 형상 형、端 끝 단、表 겉 표、正 바를 정

德建名立 形端表正 덕건명립 형단표정
덕이 서면 명예가 서고、형모(形貌)가 단정하면 의표(儀表)도 바
르게 된다。

空谷傳聲 虛堂習聽　공곡전성 허당습청
성현의 말은 마치 빈 골짜기에 소리가 전해지듯이 멀리 퍼져 나
가고, 사람의 말은 아무리 빈집에서라도 신(神)은 익히 들을 수
가 있다.

空 빌 공, 谷 골 곡, 傳 전할 전, 聲 소리 성
虛 빌 허, 堂 집 당, 習 익힐 습, 聽 들을 청

禍因惡積 福緣善慶　화인악적 복연선경

악한 일을 하는 데서 재앙은 쌓이고, 착하고 경사스러운 일로

인해서 복은 생긴다.

禍재앙 화, 因인할 인, 惡모질 악(미워할 오), 積쌓을 적

福복 복, 緣인연 연, 善착할 선, 慶경사 경

* 尺璧(척벽) : 지름이 한자되는 보옥. 귀중한 보물. 아주 큰 구슬을
 말함
* 寸陰(촌음) : 아주 짧은 시간

尺璧非寶 寸陰是競 척벽비보 촌음시경
한 자 되는 큰 구슬이 보배가 아니다. 한 치의 짧은 시간이라도
다투어야 한다.

尺 자 척、璧 구슬 벽、非 아닐 비、寶 보배 보
寸 마디 촌、陰 그늘 음、是 이 시、競 다툴 경

資父事君 曰嚴與敬

* 事君(사군) : 임금을 섬김

資父事君 曰嚴與敬　자부사군 왈엄여경　아비 섬기는 마음으로 임금을 섬겨야 하니, 그것은 존경하고 공손히 하는 것뿐이다.

資 재물 자, 父 아비 부, 事 일 사, 君 임금 군
曰 가로 왈, 嚴 엄할 엄, 與 더불 여, 敬 공경 경

孝當竭力　忠則盡命

* 竭力(갈력) : 힘을 다함. (盡力)
* 盡命(진명) : 목숨을 다함. 목숨을 바침

孝當竭力　忠則盡命　효당갈력 충즉진명

효도는 마땅히 있는 힘을 다해야 하고, 충성은 곧 목숨을 다해야 한다.

孝 효도 효, 當 마땅 당, 竭 다할 갈, 力 힘 력
忠 충성 충, 則 곧 즉(법 칙), 盡 다할 진, 命 목숨 명

臨深顧薄

鳳興溫淸

* 夙興(숙흥) :: 아침에 일찍 일어남。夙興夜寐(숙흥야매)의 줄인말。새벽부터 밤까지 열심히 다함。興은〈起〉와 같음。잠자리에서 일어남。起床을 말함

臨深履薄 夙興溫淸 임심리박 숙흥온정

깊은 물가에 다다른 듯 살얼음 위를 건듯이 하고, 일찍 일어나 부모의 잠자리가 따뜻한가 서늘한가를 보살핀다。

臨 임할 림、深 깊을 심、履 밟을 리、薄 엷을 박

夙 이를 숙、興 일어날 흥、溫 더울 온、淸 서늘할 정(청)

似蘭斯馨 如松之盛　사란사형 여송지성
지조는 난초같이 향기롭고, 절개는 소나무처럼 무성하다.
似 같을 사, 蘭 난초 란, 斯 이 사, 馨 향기 형
如 같을 여, 松 소나무 송, 之 갈 지, 盛 성할 성

川流不息 淵澄取映　천류불식 연징취영

냇물은 흐르러 쉬지 않고, 연못물은 맑아서 온갖 것을 비친다.

川 내 천, 流 흐를 류, 不 아닐 불, 息 쉴 식
淵 못 연, 澄 맑을 징, 取 취할 취, 映 비칠 영

容止若思 言辭安定 용지약사 언사안정
표정과 거동은 생각하듯 하고, 말은 안정되게 해야 한다。

容 얼굴 용, 止 그칠 지, 若 같을 약, 思 생각 사
言 말씀 언, 辭 말씀 사, 安 편안 안, 定 정할 정

篤初誠美

慎終宜令

* 愼終(신종) : 일의 끝을 삼감. 일을 온전히 마무리 짓기 위해 그 끝 마무리를 신중히 함

篤初誠美 愼終宜令 독초성미 신종의령 처음을 독실하게 하는 것이 참으로 아름답고, 끝맺음을 조심하는 것이 마땅하다.

篤 도타울 독, 初 처음 초, 誠 정성(진실로) 성, 美 아름다울 미 愼 삼갈 신, 終 마칠 종, 宜 마땅 의, 令 하여금(아름다울) 령

* 榮業(영업): 영예로운 사업. 영예와 공업(功業)
* 籍甚(적심, 자심): 평판이 높음. 명성이 세상에 널리 퍼짐.
* 無竟(무경): 한이 없음. 끝이 없음

榮業所基 籍甚無竟 영업소기 적심무경 영달과 사업에는 반드시 기인하는 바가 있게 마련이며, 그래야 명성이 끝이 없을 것이다.

榮 영화 영, 業 업 업, 所 바 소, 基 터 기
籍 호적 적, 甚 심할 심, 無 없을 무, 竟 마칠 경

學優登仕 攝職從政

＊攝職(섭직) : 관직을 맡아 다스림。攝行官職(섭행관직)과 같음

＊從政(종정) : 정치에 종사하다。

學優登仕 攝職從政　학우등사 섭직종정

배움이 넉넉하면 벼슬에 오르고、직무를 맡아 정치에 종사할 수 있다。

學 배울 학、優 넉넉할 우、登 오를 등、仕 벼슬 사

攝 잡을 섭、職 벼슬 직、從 좇을 종、政 정사 정

* 甘棠(감당) : 팥배나무, 아가위나무

存以甘棠　去而益詠　존이감당 거이익영
소공(召公)이　감당나무　아래　머물고,　떠난　뒤엔　감당시로　더욱
칭송하여　읊는다.

存 있을 존, 以 써 이, 甘 달 감, 棠 아가위 당
去 갈 거, 而 말이을 이, 益 더할 익, 詠 읊을 영

樂殊貴賤 禮別尊卑　악 수 귀천 예 별 존 비
풍류는 귀천에 따라 다르고, 예의도 높낮음에 따라 다르다.

樂 풍류 악(즐길 락, 좋아할 요), 殊 다를 수, 貴 귀할 귀, 賤 천한 천
禮 예도 례, 別 다를 별, 尊 높을 존, 卑 낮을 비

上和下睦 夫唱婦隨　상화하목 부창부수
윗사람이 온화하면 아랫사람도 화목하고, 지아비는 이끌고 지어
미는 따른다.

上 윗 상、 和 화할 화、 下 아래 하、 睦 화목할 목
夫 지아비 부、 唱 부를 창、 婦 아내 부、 隨 따를 수

外受傅訓 入奉母儀　외수부훈 입봉모의
밖에 나가서는 스승의 가르침을 받고, 안에 들어와서는 어머니
의 거동을 받든다。

外 바깥 외、受 받을 수、傅 스승 부、訓 가르칠 훈
入 들 입、奉 받들 봉、母 어머니 모、儀 거동 의

＊伯叔(백숙) : 백부、숙부 등 아버지와 형제 항렬인 삼촌들

諸姑伯叔 猶子比兒　제고백숙 유자비아

모든 고모와 아버지의 형제들은、 조카를 자기 아이처럼 생각하

고, 고모와 아버지의 형제들은、 조카를 자기 아이처럼 생각하

諸 모두 제、 姑 고모 고、 伯 만 백、 叔 아저씨 숙

猶 오히려 유、 子 아들 자、 比 견줄 비、 兒 아이 아

孔懷兄弟 同氣連枝

孔懷兄弟 同氣連枝 공회형제 동기련지

孔 구멍 공, 懷 품을 회, 兄 맏 형, 弟 아우 제
同 한가지 동, 氣 기운 기, 連 연할 련, 枝 가지 지

공회형제 동기련지는 형제간이니, 동기간은
한 나무에서 이어진 가지와 같기 때문이다.
가장 가깝게 사랑하여 잊지 못하는 것은 형제간이니, 동기간은

* 孔懷(공회): 몹시 생각한다는 뜻으로 형제간의 우애를 이르는 말.
아주 심히 서로 그리워하고 사랑함

* 蓮枝(연지): 서로 잇닿아 있는 나뭇가지. 형제자매를 이르는 말

交友投分 切磨箴規

* 切磨(절마) : 옥을 갈고 닦는다는 뜻에서 학문을 닦음. 절차탁마(切磋琢磨)의 준말

* 箴規(잠규) : 경계. 경계하여 바로 잡음. 좋은길로 나갈 수 있도록 서로 권면함

交友投分 切磨箴規　교우투분 절마잠규

벗을 사귐에는 분수를 지켜 의기를 투합해야 하며, 학문과 덕행을 갈고 닦아 서로 경계하고 바르게 인도해야 한다.

交 사귈 교, 友 벗 우, 投 던질 투, 分 나눌 분

切 간절 절(모두 체), 磨 갈 마, 箴 경계할 잠, 規 법 규

仁慈隱惻
造次弗離

* 隱惻(은측) : 측은하게 여기는 마음
* 造次(조차) : 지극히 짧은 동안

仁慈隱惻 造次弗離　인자은측 조차불리
어질고 사랑하며 측은히 여기는 마음이 잠시라도 마음속에서 떠
나서는 안 된다.

仁 어질 인, 慈 사랑할 자, 隱 숨을(측은히여길) 은, 惻 슬플 측
造 지을 조, 次 버금 차, 弗 아닐 불, 離 떠날 리

節義廉退 顚沛匪虧　절의렴퇴 전패비휴
절의와 청렴과 물러 감은 어려운 가운데에서도 이지러져서는 안
된다.

節 마디 절, 義 옳을 의, 廉 청렴할 렴, 退 물러날 퇴
顚 엎어질 전, 沛 자빠질 패, 匪 아닐 비, 虧 이지러질 휴

性靜情逸, 心動神疲　성정정일 심동신피
성품이 고요하면 마음이 편안하고, 마음이 흔들리면 정신이 피
로해진다.

性 성품 성, 靜 고요 정, 情 뜻 정, 逸 편안할 일
心 마음 심, 動 움직일 동, 神 귀신 신, 疲 피로할 피

守眞志滿 逐物意移　수진지만 축물의이
참됨을 지키면 뜻이 가득해지고 물욕을 좇으면 생각도 이리저리
옮겨진다.

守 지킬 수、眞 참 진、志 뜻 지、滿 가득할 만
逐 쫓을 축、物 만물 물、意 뜻 의、移 옮길 이

堅持雅操　好爵自縻

堅持雅操　好爵自縻　견지아조　호작자미

올바른 지조를 굳게 가지면, 높은 지위는 스스로 그에게 얽히어 이른다.

堅 굳을 견, 持 가질 지, 雅 바를 아, 操 잡을 조

好 좋을 호, 爵 벼슬 작, 自 스스로 자, 縻 얽어맬 미

都邑華夏 東西二京　도읍화하 동서이경
화하(華夏)의 도읍에는 동경(洛陽)과 서경(長安)이 있다.

都 도읍 도, 邑 고을 읍, 華 빛날 화, 夏 여름 하
東 동녘 동, 西 서녘 서, 二 두 이, 京 서울 경

* 華夏(화하) : 중국 사람이 자기 나라를 높여 일컫는 말
* 二京(이경) : 두 수도, 즉 낙양과 장안

背邙面洛 浮渭據涇　배망면락 부위거경
낙양은 북망산을 등 뒤로 하여 낙수를 앞에 두고, 장안은 위수
에 떠 있는 듯 경수를 의지하고 있다.

背 등배, 邙 뫼 망, 面 낯 면, 洛 낙수 락
浮 뜰 부, 渭 위수 위, 據 웅거할 거, 涇 경수 경

* 宮(궁) : 천자가 거처하는 건물
* 殿(전) : 국정을 처리하는 곳
* 樓(누) : 閣(각)과 비슷한 다락집 형태, 각보다 더 높아 멀리 넓게
 볼 수 있도록 만든 건축물
* 樓觀(누관) : 사방을 바라볼 수 있게 높이 지은 다락집

宮殿盤鬱 樓觀飛驚 궁전반울 누관비경
궁(宮)과 전(殿)은 빽빽하게 들어찼고, 누(樓)와 관(觀)은 새가
하늘을 나는 듯 솟아 놀랍다.

宮 집 궁, 殿 전각 전, 盤 소반 반, 鬱 울창할 울
樓 다락 루, 觀 볼 관, 飛 날 비, 驚 놀랄 경

圖寫禽獸 畫彩仙靈

* 禽獸(금수) : 날짐승과 길짐승

* 仙靈(선령) : 신선과 신령

圖寫禽獸 畫彩仙靈　도사금수　화채선령

새와 짐승을 그린 그림이 있고, 신선들의 모습도 채색하여 그렸
다.

圖 그림 도, 寫 쓸 사, 禽 새 금, 獸 짐승 수
畫 그림 화, 彩 채색 채(綵 비단 채), 仙 신선 선, 靈 신령 령

* 丙舍(병사)∶ 전(殿)의 좌우에 있는 집
* 甲帳(갑장)∶ 한나라 무제때 진주로 꾸며 만든 장막. 갑을의 순서에 따라 이름을 붙인 것이다.

丙舍傍啓 甲帳對楹　병사방계 갑장대영

신하들이 쉬는 병사의 문은 정전(正殿) 곁에 열려 있고, 화려한 휘장이 큰 기둥에 둘려 있다.

丙 남녘 병, 舍 집 사, 傍 곁 방, 啓 열 계
甲 갑옷 갑, 帳 장막 장, 對 대할 대, 楹 기둥 영

肆筵設席 鼓瑟吹笙 사연설석 고슬취생
자리를 만들고 돗자리를 깔고서， 비파를 뜯고 생황저를 분다。

肆 베풀 사、 筵 자리 연、 設 베풀 설、 席 자리 석
鼓 북 고、 瑟 비파 슬、 吹 불 취、 笙 생황 생

陛階

納陛

弁轉

疑星

* 納陛(납폐) : 대궐의 축대를 파서 남의 눈에 띠지 않게 오르내릴 수 있도록 만든 계단

陛階納陛 弁轉疑星 승계납폐 변전의성
섬돌을 밟으며 궁전에 들어가니, 관(冠)에 단 구슬들이 돌고 돌아 별이 아닌가 의심스럽다。

陛 오를 승, 階 섬돌 계, 納 들일 납, 陛 뜰 폐
弁 고깔 변, 轉 구를 전, 疑 의심할 의, 星 별 성

右通廣內 左達承明　우통광내 좌달승명

오른쪽으로는 광내전에 통하고, 왼쪽으로는 승명려에 다다른다.

右 오른 우, 通 통할 통, 廣 넓을 광, 內 안 내

左 왼 좌, 達 통달 달, 承 이을 승, 明 밝을 명

*廣內(광내) : 한나라때 서적을 보관했던 전각

*承明(승명) : 한나라때 서적과 사서(史書)를 교열했던 전각。
(내시)들이 임금을 보위하기 위해 지키는 곳　신하

旣集墳典 亦聚群英　기집분전 역취군영
이미 삼분(三墳)과 오전(五典) 같은 책들을 모으고, 뛰어난 뭇 영재들도 모았다.

旣 이미 기、集 모을 집、墳 무덤 분、典 법 전
亦 또 역、聚 모을 취、群 무리 군、英 꽃부리 영

* 杜藁(두고) : 동한시대에 두조(杜操)가 만든 초서(草書)를 뜻함
* 鍾隸(종예) : 위나라의 종요(鍾繇) 삼국시대 예서(隸書)로 뛰어남
 만든 소예(小隸)를 뜻함
* 漆書(칠서) : 대쪽에 칠로 글자를 씀. 죽간이나 목간에 옻즙으로 쓴 글씨
* 壁經(벽경) : 벽 속의 경서

杜藁鍾隸 漆書壁經 두고종예 칠서벽경
글씨로는 두조(杜操)의 초서와 종요(鍾繇)의 예서가 있고, 글로
는 과두(蝌蚪)의 글과 공자의 옛집 벽 속에서 나온 경서가
있다.

杜 막을 두、藁 짚 고、鍾 쇠북 종、隸 글씨 례
漆 옷 칠、書 글 서、壁 벽 벽、經 글 경

紹軒 鄭道準　68

府羅將相 路俠槐卿　부라장상 노협괴경

관부에는 장수와 정승들이 벌려 있고, 길은 공경(公卿)의 집들
을 끼고 있다.

府 마을 부, 羅 벌릴 라, 將 장수 장, 相 서로 상

路 길 로, 俠 낄 협, 槐 회화나무 괴, 卿 벼슬 경

戶封八縣 家給千兵　호봉팔현 가급천병

귀척(貴戚)이나 공신에게 호(戶) 현(縣)을 봉하고, 그들의 집에
는 많은 군사를 주었다.

戶 지게 호、封 봉할 봉、八 여덟 팔、縣 고을 현
家 집 가、給 줄 급、千 일천 천、兵 군사 병

高冠陪輦　驅轂振纓　　고관배련　구곡진영

高冠陪輦 驅轂振纓
높은 관(冠)을 쓰고 임금의 수레를 모시니, 수레를 몰 때마다 관
끈이 흔들린다.

高 높을 고、 冠 갓 관、 陪 모실 배、 輦 수레 련
驅 몰 구、 轂 바퀴통 곡、 振 떨칠 진、 纓 갓끈 영

世祿侈富 車駕肥輕

*世祿(세록) : 대대로 나라에서 녹을 받음. 또 그 녹봉
*車駕(거가) : 임금이나 귀족이 타는 수레

世祿侈富 車駕肥輕 세록치부 거가비경
대대로 받은 봉록은 사치하고 풍부하며, 말은 살찌고 수레는 가
볍기만 하다.

世 인간 세, 祿 녹 록, 侈 사치 치, 富 부자 부
車 수레 거, 駕 멍에할 가, 肥 살찔 비, 輕 가벼울 경

策功茂實

勒碑刻銘

* 茂實(무실)：공로를 표창하여 상을 많이 줌。풍성한 공적과 실적
* 勒碑(늑비)：비석에 글자를 새김

策功茂實 勒碑刻銘　책공무실 늑비각명

공신을 책록하여 실적을 힘쓰게 하고, 비명(碑銘)에 찬미하는 내용을 새긴다。

策 꾀 책、功 공 공、茂 성할 무、實 열매 실
勒 새길 륵、碑 비석 비、刻 새길 각、銘 새길 명

磻溪伊尹 佐時阿衡

磻溪伊尹 佐時阿衡 반계이윤 좌시아형
주문왕(周文王)은 반계에서 강태공을 얻고 은탕왕(殷湯王)은 신
야(莘野)에서 이윤을 맞으니, 그들은 때를 도와 재상 아형(阿衡)
의 지위에 올랐다.

磻 돌 반, 溪 시내 계, 伊 저 이, 尹 다스릴 윤
佐 도울 좌, 時 때 시, 阿 언덕 아, 衡 저울대 형

* 曲阜(곡부) : 중국 산동성의 고을 이름. 공자의 탄생지로 공자의 묘와 사당이 있다.

* 旦(단) : 주공(周公)의 이름

奄宅曲阜 微旦孰營 엄택곡부 미단숙영

큰 집을 곡부(曲阜)에 정해주었으니, 단(旦)이 아니면 누가 경영할 수 있었으랴.

奄 문득 엄, 宅 집 택, 曲 굽을 곡, 阜 언덕 부

微 작을 미(~이 아니라면, 없었다면) 미, 旦 아침 단, 孰 누구 숙, 營 경영할 영

75 行書千字文

桓公匡合 濟弱扶傾

桓 公 匡 合 濟 弱 扶 傾

濟 弱 扶 傾

* 桓公(환공): 제나라 군주인 소백(小白)

* 扶傾(부경): 기운 것을 도와 바로 세움

桓公匡合 濟弱扶傾 환공광합 제약부경
제나라 환공은 천하를 바로잡아 제후를 모으고, 약한 자를 구하
고 기우는 나라를 붙들어 일으켰다.

桓 굳셀 환, 公 공변될 공, 匡 바를 광, 合 합할 합
濟 건널 제, 弱 약할 약, 扶 붙들 부, 傾 기울어질 경

綺回漢惠　說感武丁　기회한혜　열감무정

綺回漢惠	기회한혜 열감무정
기리계(綺理季) 등은 한나라 혜제(惠帝)의 태자 자리를 회복하
고, 부열(傅說)은 무정(武丁)의 꿈에 나타나 그를 감동시켰다.

* 漢惠(한혜) : 한나라 혜제. 2대 임금 劉盈(유영)
* 說(열) : 부열. 은나라 고종 때의 재상
* 武丁(무정) : 은나라 왕의 이름

綺 비단 기, 回 돌아올 회, 漢 한수(나라) 한, 惠 은혜 혜
說 말씀 설(달래 세, 기뻐할 열), 感 느낄 감, 武 호반 무, 丁 장정 정

俊乂密勿 多士寔寧

* 俊乂(준예) : 재덕이 출중한 인재
* 密勿(밀물) : 부지런히 힘씀.

俊乂密勿 多士寔寧 준예밀물 다사식녕
재주와 덕을 지닌 이들이 부지런히 힘쓰고, 많은 인재들이 있어
나라는 실로 편안했다.

俊 준걸 준, 乂(刈) 어질 예, 密 빽빽할 밀, 勿 말 물
多 많을 다, 士 선비 사, 寔 이 시(진실로 식), 寧 편안할 녕

* 橫(횡) : 연횡책(連橫策). 연횡책은 전국 시대에 진(秦)나라를 중심으로 동서의 여섯 나라를 연합한 장의(張儀)의 정책

晉楚更霸 趙魏困橫　진초경패 조위곤횡

진문공(晉文公)과 초장왕(楚莊王)은 번갈아 패자가 되었고, 조(趙)나라와 위(魏)나라는 연횡책(連橫策) 때문에 곤란을 겪었다.

晉(진) 나라 진、 楚 나라 초、 更 번가를 경、 霸(霸) 으뜸 패

趙 나라 조、 魏 나라 위、 困 곤한 곤、 橫 비낄 횡

假途滅虢　踐土會盟

* 假途(가도) : 다른 나라의 길을 빌려 통과함
* 踐土(천토) : 지명
* 會盟(회맹) : 모여서 서로 맹세함。

假途滅虢 踐土會盟　가도멸괵 천토회맹

진헌공(晉獻公)은 길을 빌려 괵(虢)나라를 멸했고, 진문공(晉文公)은 제후를 천토(踐土)에 모아 맹세하게 했다.

假 빌릴 가, 途 길 도, 滅 멸할 멸, 虢 나라 괵
踐 밟을 천, 土 흙 토, 會 모을 회, 盟 맹세 맹

何遵約法　韓弊煩刑　하준약법　한폐번형
소하(蕭何)는 줄인 법 세 조항을 지켰고, 한비(韓非)는 번거로운
형법으로 폐해를 가져왔다.

* 何(하) : 소하(蕭何)。 한나라 고조때의 공신。 한나라 초기의 승상
* 約法(약법) : 법을 간소하게 함
* 韓(한) : 한비자。 전국 시대 한나라 사람으로 법가(法家)의 대표자

何 어찌 하, 遵 좇을 준, 約 요약할 약, 法 법 법
韓 나라 한, 弊 해질 폐, 煩 번거로울 번, 刑 형벌 형

81　行書千字文

起翦頗牧 用軍最精

* 起(기)∷ 백기。전국시대 진(秦)나라의 장수
* 翦(전)∷ 왕전。전국시대 진(秦)나라의 장수
* 頗(파)∷ 염파。전국시대 조(趙)나라의 장수
* 牧(목)∷ 이목。전국시대 조(趙)나라의 장수

起翦頗牧 用軍最精　기전파목 용군최정

진(秦)나라의 백기(白起)와 왕전(王翦), 조나라의 염파(廉頗)와 이목(李牧)은 군사 부리기를 가장 정밀하게 했다.

起 일어날 기, 翦(剪) 자를 전, 頗 자못 파, 牧 칠 목
用 쓸 용, 軍 군사 군, 最 가장 최, 精 정할 정

宣威沙漠 馳譽丹靑 선위사막 치예단청

위엄을 사막에까지 펼치니, 그 명예를 채색으로 그려서 전했다.

宣 베풀 선, 威 위엄 위, 沙 모래 사, 漠 아득할 막
馳 달릴 치, 譽 기릴 예, 丹 붉을 단, 靑 푸를 청

九州禹跡　百郡秦幷

九州禹跡（구주우적）　百郡秦幷（백군진병）

九州（九州）는 우임금의 공적의 자취요, 모든 고을은 진나라 시
황이 아우른 것이다.

九 아홉 구、州 고을 주、禹 임금 우、跡 자취 적
百 일백 백、郡 고을 군、秦 나라 진、幷 아우를 병

* 九州（구주）∷ 고대 우임금이 천하를 구주로 나누어 행정구역을 삼았음
* 禹跡（우적）∷ 우임금의 발자취。실제답사를 하였던 지역임을 말함
* 百郡（백군）∷ 진시황이 중국을 통일하기 전에 각국에 설치된 여러군（郡）

嶽宗恒岱　禪主云亭

嶽宗恒岱　禪主云亭　악종항대 선주운정
오악(五嶽) 중에는 항산(恒山)과 태산(泰山)이 으뜸이고, 봉선(封
禪) 제사는 운운산(云云山)과 정정산(亭亭山)에서 주로 하였다.

嶽 큰산 악、宗 마루 종、恒 항상 항、岱 대산 대
禪 터닦을 선、主 임금 주、云 이를 운、亭 정자 정

雁門紫塞　鷄田赤城

* 雁門(안문) : 현재 산서성 북부 지역에 있는 옛 지명
* 紫塞(자새) : 붉은 땅, 혹은 붉은 흙으로 만든 만리장성을 가리킨다.
* 鷄田(계전) : 옹주(雍州)에 있던 지명
* 赤城(적성) : 기주(冀州) 어복현(魚腹縣)에 있던 지명

雁門紫塞 鷄田赤城　안문자새 계전적성
관문은 안문(雁門), 성벽은 자새(紫塞),
역참은 계전(鷄田), 성벽은 적성(赤城),

雁(안) 기러기 안, 門 문 문, 紫 붉을 자, 塞 변방 새(막힐 색)
鷄(계) 닭 계, 田 밭 전, 赤 붉을 적, 城 재 성

* 昆池(곤지) : 중국 운남성 곤명에 있는 호수 이름
* 碣石(갈석) : 하북성 부평현 창려현에 있는 산 이름
* 鉅野(거야) : 중국 산동성 거야현의 이름. 태산 동쪽에 있는 큰 늪 지대이다.
* 洞庭(동정) : 중국 호남성 북동쪽에 있는 호수 이름

昆池碣石 鉅野洞庭 곤지갈석 거야동정
곤지와 갈석, 거야와 동정은,

昆 맏 곤, 池 못 지, 碣 돌 갈, 石 돌 석
鉅 톱 거, 野 들 야, 洞 골 동(궤뚫을 통), 庭 뜰 정

曠遠綿邈 巖岫杳冥　광원면막 암수묘명

너무나 멀어 끝없이 아득하고, 바위와 산은 그윽하여 깊고 어두

위 보인다.

曠 빌 광、遠 멀 원、綿 솜 면、邈 멀 막

巖 바위 암、岫 멧부리 수、杳 아득할 묘、冥 어두울 명

* 稼穡(가색)∶ 곡식을 심고 거두는 일. 농사. 씨뿌리기와 가을 걷이. 파종과 수확

治本於農 務玆稼穡 치본어농 무자가색

治本於農 다스림은 농업을 근본으로 삼아, 심고 거두기를 힘쓰게 하였다.

治 다스릴 치, 本 근본 본, 於(于로 된 판본도 있음) 어조사 어, 農 농사 농

務 힘쓸 무, 玆 이 자, 稼 심을 가, 穡 거둘 색

俶載南畝 我藝黍稷 숙재남묘 아예서직
봄이 되면 남쪽 이랑에서 일을 시작하니, 우리는 기장과 피를
심으리라.

俶비로소 숙、載 실을 재、南 남녘 남、畝 이랑 묘(무)
我 나 아、藝 심을 예、黍 기장서、稷 피 직

* 俶載(숙재): 俶은 처음 시작함의 뜻이며、載는 사업、즉 농사를 말함
* 南畝(남묘): 남쪽 이랑
* 黍稷(서직): 기장과 피. 곡식의 총칭

* 黜陟(출척) : 무능한 사람을 물리치고 유능한 사람을 등용함

稅熟貢新 勸賞黜陟 세숙공신 권상출척

익은 곡식으로 세금을 내고 새 곡식으로 종묘에 제사하니, 권면

하고 상을 주되 무능한 사람은 내치고 유능한 사람은 등용한다。

稅 구실 세、熟 익을 숙、貢 바칠 공、新 새로울 신

勸 권할 권、賞 상줄 상、黜 내칠 출、陟 오를 척

孟軻敦素 史魚秉直　맹가돈소 사어병직
맹자(孟子)는 행동이
諫)을 잘 하였다.

孟軻敦素 史魚秉直　맹가돈소 사어병직
맹자(孟子)는 행동이 도탑고 소박했으며, 사어(史魚)는 직간(直
諫)을 잘 하였다.

孟 맏 맹、 軻 수레 가、 敦 도타울 돈、 素 바탕 소
史 역사 사、 魚 물고기 어、 秉 잡을 병、 直 곧을 직

* 孟軻(맹가)：맹자(孟子)、 자사의 문하에서 공부하여 소양을 두터이함

* 史魚(사어)：춘추시대 위나라의 대부。 이름은 추이고 자는 사어이다

* 庶幾(서기) : 거의 그와 같아짐. 흔히 희망 사항을 말할 때 사용함
* 中庸(중용) : 어느 쪽으로 치우치지 않고 중정(中正)함

庶幾中庸 勞謙謹勅　서기중용 노겸근칙

중용에 가까우려면, 근로하고 겸손하고 삼가고 신칙해야 한다.

庶 거의 서, 幾 거의 기, 中 가운데 중, 庸 떳떳할 용
勞 수고로울 로, 謙 겸손할 겸, 謹 삼갈 근, 勅 경계할 칙(敕 신칙할 칙)

聆音察理 鑑貌辨色

* 聆音(영음) : 소리를 들음。 남의 말을 귀담아 들어줌
* 察理(찰리) : 이치를 살피다。

聆音察理 鑑貌辨色　영음찰리 감모변색
소리를 들어 이치를 살피며, 모습을 거울삼아 낯빛을 분별한다。

聆 들을 령, 音 소리 음, 察 살필 찰, 理 다스릴 리
鑑(鑒) 거울 감, 貌 모양 모, 辨 분변할 변, 色 빛 색

貽厥嘉猷 勉其祗植　이궐가유 면기지식

홀륭한 계획을 후손에게 남기고, 공경히 선조들의 계획을 심기에 힘써라.

貽 줄 이, 厥 그 궐, 嘉 아름다울 가, 猷 꾀 유
勉 힘쓸 면, 其 그 기, 祗 공경 지, 植 심을 식

＊ 省躬(성궁) :: 자기 자신을 돌아 보아 살핌
＊ 譏誡(기계) :: 비판과 경계. 비판에 대해 경계의 말로 여겨 조심함
＊ 抗極(항극) :: 극에 다다름. 그 끝은 화가 닥쳐옴을 뜻함

省躬譏誡 寵增抗極　성궁기계 총증항극
자기 몸을 살피고 남의 비방을 경계하며, 은총이 날로 더하면
항거심(抗拒心)이 극에 달함을 알라.

省 살필 성(덜 생), 躬 몸 궁, 譏 나무랄 기, 誡 경계할 계
寵 고일 총(사랑할 총), 增 더할 증, 抗 겨룰 항, 極 다할 극

殆辱近恥 林皐幸卽 태욕근치 임고행즉
위태로움과 욕됨은 부끄러움에 가까우니,
숲이 있는 물가로 가서 한거(閑居) 하는 것이 좋다。

殆 위태할 태、辱 욕될 욕、近 가까울 근、恥 부끄러울 치
林 수풀 림、皐 언덕 고(못 고)、幸 갈 행、卽 곧 즉

兩疏見機 解組誰逼　양소견기 해조수핍
한대(漢代)의 소광(疏廣)과 소수(疏受)는 기회를 보아 인끈을 풀
어 놓고 가버렸으니, 누가 그 행동을 막을 수 있으리오.

兩 두 량, 疏 성글 소, 見 볼 견(나타날 현), 機 틀 기
解 풀 해, 組 끈 조, 誰 누구 수, 逼 핍박할 핍

* 兩疏(양소) : 한나라때 태부를 지낸 소광(疏廣)과 그의 조카인 소수
　(疏受)
* 解組(해조) : 인수(印綬)를 풂. 벼슬을 내놓음. 사직함. 조(組)는
　인끈.

* 索居(삭거) : 친구와 사귀지 않고 떨어져 있음. 쓸쓸하게 홀로 있음
* 寂寥(적료) : 남들과 쫓아다니고 찾아다니지 않음

索居閑處 沈默寂寥 삭거한처 침묵적료

한적한 곳을 찾아 사니, 말 한 마디도 없이 고요하기만 하다.

索 찾을 색(쓸쓸할 삭)、居 살 거、閑 한가할 한、處 곳 처

沈 잠길 침、默 잠잠할 묵、寂 고요할 적、寥 고요할 료

求古尋論　散慮逍遙

* 散慮(산려)：고통이나 염려등을 흩어버림
* 逍遙(소요)：마음 내키는 대로 유유히 생활하여 즐기는 일

求古尋論 散慮逍遙　구고심론 산려소요
옛 사람의 글을 구하고 도(道)를 찾으며,
고 평화로이 노닌다.　모든 생각을 흩어버리
고 평화로이 노닌다.

求 구할 구, 古 예 고, 尋 찾을 심, 論 의논할 론
散 흩을 산, 慮 생각 려, 逍 노닐 소, 遙 노닐 요

欣奏累遣 感謝歡招

* 欣奏(흔주): 기쁜 일을 아뢰다. 기쁨이 모여든다.
* 感謝(척사): 슬픔이나 근심이 사라진다.

欣奏累遣 感謝歡招　흔주루견 척사환초
기쁨은 모여들고 번거로움은 사라지니, 슬픔은 물러가고 즐거움
이 온다.

欣 기쁠 흔、奏 아뢸 주、累 누끼칠 루、遣 보낼 견
感 슬플 척、謝 물러갈 사、歡 기쁠 환、招 부를 초

渠荷的歷 園莽抽條

* 的歷(적력) : 또렷또렷하고 분명함. 선명한 모양
* 抽條(추조) : 꽃대가 솟아오름

渠荷的歷 園莽抽條　거하적력 원망추조
도랑의 연꽃은 곱고 분명하며, 동산에 우거진 풀들은 쭉쭉 빼어
나다.

渠 개천 거, 荷 연꽃 하, 的 과녁 적, 歷 지날 력
園 동산 원, 莽 풀 망, 抽 뺄 추, 條 가지 조

枇杷晩翠 梧桐早凋　비파만취 오동조조
비파나무 잎새는 늦도록 푸르고, 오동나무 잎새는 일찍부터 시
든다.

枇 비파나무 비, 杷 비파나무 파, 晩 늦을 만, 翠 푸를 취
梧 오동나무 오, 桐 오동나무 동, 早 이를 조, 凋 시들 조

* 委翳(위예) : 위축되어 시듦. 나무가 말라 죽음

* 飄颻(표요) : 바람에 펄럭이는 모양

陳根委翳 落葉飄颻 진근위예 낙엽표요 묵은 뿌리들은 버려져 있고, 떨어진 나뭇잎은 바람따라 흩날린다.

陳 묵을 진、根 뿌리 근、委 맡길 위、翳 가릴 예 落 떨어질 락、葉 잎 엽、飄 나부낄 표、颻 나부낄 요

* 鯤(곤) : 장자가 말한 북해의 고기. 변하여 새가 되면 그 이름을 붕새라고 함

* 凌摩(능마) : 높이 올라 하늘에 닿음(하늘을 만져볼 수 있을 정도).

* 絳霄(강소) : 붉은 하늘

遊鯤獨運 凌摩絳霄　유곤독운 능마강소

곤어는 홀로 바다를 노닐다가, 붕새 되어 올라가면 붉은 하늘을 누비고 날아다닌다.

遊 놀 유, 鯤 큰고기 곤, 獨 홀로 독, 運 움직일 운

凌 능멸할 릉, 摩 만질 마, 絳 붉을 강, 霄 하늘 소

耽讀翫市 寓目囊箱

＊翫市(완시)：시장의 시끄러운 책방에서도 책읽기를 즐김
＊寓目(우목)：주의해서 봄. 주시
＊囊箱(낭상)：책을 담는 보따리 상자

耽讀翫市 寓目囊箱　탐독 완시 우목낭상
저잣거리 책방에서 글 읽기에 흠뻑 빠져, 정신 차려 자세히 보
니 마치 글을 주머니나 상자 속에 갈무리하는 것 같다。

耽 즐길길 탐、讀 읽을 독、翫 구경 완、市 저자 시
寓 붙일 우、目 눈 목、囊 주머니 낭、箱 상자 상

易輶攸畏 屬耳垣墻　이유유외 촉이원장

말하기를 쉽고 가벼이 여기는 것은 두려워할 만한 일이니, 남이
담에 귀를 기울여 듣는 것처럼 조심하라.

易 쉬울 이(바꿀 역), 輶 가벼울 유, 攸 바 유(所 같은 용법으로 쓰이
는 어조사), 畏 두려울 외
屬 붙일 속(이을 촉, 위촉함, 부탁함의 뜻), 耳 귀 이(~할 따름이
다), 垣 담 원, 墻(牆 같은 글자. 부수에 따라 爿)은 나무판자로
만든 담이며 土는 흙으로 만든 담을 뜻함) 담 장

* 易輶(이유) : 경솔하고 가볍게 여김.　말을 마구 함부로 함
* 垣墻(원장) : 울타리 또는 토담

具膳飱飯 適口充腸

適口充腸

* 適口(적구) : 음식의 맛이 입에 맞음

具膳飱飯 適口充腸　구선손반 적구충장
반찬을 갖추어 밥을 먹으니, 입맛에 맞게 창자를 채울 뿐이다.

具 갖출 구、膳 반찬 선、飱 밥(찬밥) 손、飯 밥 반
適 마침 적、口 입 구、充 채울 충、腸 창자 장

* 飽飫(포어) : 질릴때까지 먹음. 실컷 먹음

* 烹宰(팽재) : 음식을 요리함

* 糟糠(조강) : 지게미와 쌀겨라는 뜻으로 아주 조악한 음식을 비유함

飽飫烹宰 飢厭糟糠　포어팽재 기염조강

배부르면 아무리 맛있는 요리도 먹기 싫고, 굶주리면 술지게미와 쌀겨도 만족스럽다.

飽 배부를 포、飫 배부를 어、烹 삶을 팽、宰 재상 재(고기자를 재)

飢(饑) 주릴 기、厭 싫을 염、糟 지게미 조、糠 겨 강

親戚故舊

老少異糧

* 故舊(고구) : 오래전부터 사귀어 온 친구

親戚故舊 老少異糧　친척 고구 노소이량
친척이나 친구들을 대접할 때는, 노인과 젊은이의 음식을 달리
해야 한다.

親 친할 친, 戚 겨레 척, 故 연고 고, 舊 옛 구
老 늙을 로, 少 젊을 소, 異 다를 이, 糧 양식 량

紹軒 鄭道準　110

妾御績紡

侍巾帷房


* 績紡(적방) : 실을 뽑는 일. 길쌈하고 옷감을 짜는 일
* 帷房(유방) : 휘장을 친 방. 침실

妾御績紡 侍巾帷房
첩어적방 시건유방
아내나 첩은 길쌈을 하고, 안방에서는 수건을 가지고 남편을 섬긴다.

妾 첩 첩, 御 모실 어, 績 길쌈 적, 紡 길쌈 방
侍 모실 시, 巾 수건 건, 帷 장막 유, 房 방 방

* 績紡(적방) : 실을 뽑는 일. 길쌈하고 옷감을 짜는 일
* 帷房(유방) : 휘장을 친 방. 침실

妾御績紡 侍巾帷房
첩어적방 시건유방

아내나 첩은 길쌈을 하고, 안방에서는 수건을 가지고 남편을 섬긴다.

妾 첩 첩, 御 모실 어, 績 길쌈 적, 紡 길쌈 방
侍 모실 시, 巾 수건 건, 帷 장막 유, 房 방 방

執扇圓潔 銀燭煒煌

* 執扇(환선)：흰 비단으로 바른 부채
* 銀燭(은촉)：은빛 촛불
* 煒煌(위황)：환하게 빛나는 모양

執扇圓潔　銀燭煒煌
　환선원결　은촉위황
비단 부채는 둥글고 깨끗하며, 은빛 촛불은 휘황하게 빛난다.

執　흰깁 환, 扇 부채 선, 圓 둥글 원, 潔 깨끗할 결
銀 은 은, 燭 촛불 촉, 煒 빛날 위, 煌 빛날 황

* 晝眠(주면) : 낮잠을 잠
* 夕寐(석매) : 저녁에 잠
* 藍筍(남순) : 푸른 대쪽을 엮어서 만든 자리
* 象牀(상상) : 상아로 장식한 침상

晝眠夕寐 藍筍象牀　주면석매 남순상상

낮잠을 즐기거나 밤잠을 누리는, 상아로 장식한 대나무 침상이다.

晝 낮 주、 眠 졸 면、 夕 저녁 석、 寐 잘 매
藍 쪽 람、 筍 댓순 순、 象 코끼리 상、 牀(床) 평상 상

113　行書千字文

絃歌酒讌 接杯舉觴

* 絃歌(현가) : 현악기에 맞추어 노래함
* 接杯(접배) : 연속하여 술잔을 돌림

絃歌酒讌 接杯舉觴 현가주연 접배거상
연주하고 노래하는 잔치마당에서는, 잔을 주고받기도 하며 혼자
서 들기도 한다.

絃 줄 현, 歌 노래 가, 酒 술 주, 讌(宴) 잔치 연
接 접할 접, 杯(盃) 잔 배, 舉 들 거, 觴 잔 상

紹軒 鄭道準　114

矯手頓足 悦豫且康　교수돈족 열예차강
손을 들고 발을 굴러 춤을 추니, 기쁘고도 편안하다.

矯 들 교、手 손 수、頓 두드릴 돈、足 발 족
悦 기쁠 열、豫 기쁠 예、且 또 차、康 편안 강

* 矯手(교수) : 손을 높이들어 춤을 춤
* 頓足(돈족) : 발을 구르며 즐거이 춤을 춤
* 悦豫(열예) : 기뻐하고 즐거워함

祭祀蒸嘗　嫡後嗣續

嫡後嗣續 祭祀蒸嘗　적후사속 제사증상
적장자는 가문의 맥을 이어, 겨울의 중(蒸)제사와 가을의 상(嘗)
제사를 지낸다.

嫡만 적、後뒤 후、嗣이을 사、續이를 속
祭제사 제、祀제사 사、蒸(본래 烝이나 혼용하여 씀) 찔 증、嘗 맛
볼 상

* 嗣續(사속)∷ 아버지의 뒤를 이음. 대(代)를 이음
* 蒸嘗(증상)∷ 둘다 제사이름. 봄은 약(礿), 여름은 체(禘), 가을은
상(嘗)、겨울은 증(蒸)

* 稽顙(계상) : 무릎을 꿇고 머리가 땅에 닿도록 하여 절하는 것

稽顙再拜 悚懼恐惶　계상재배　송구공황
이마를 조아려서 두 번 절하고, 두려워하고 공경한다.

稽 조아릴 계, 顙 이마 상, 再 두 재, 拜 절 배
悚 두려울 송, 懼 두려울 구, 恐 두려울 공, 惶 두려울 황

牋牒簡要 顧答審詳

* 牋牒(전첩) : 편지
* 顧答(고답) : 회답, 답신

牋牒簡要 顧答審詳　전첩간요 고답심상

편지는 간단명료해야 하고, 안부를 묻거나 대답할 때에는 자세히 살펴서 명백히 해야 한다.

牋 편지 전, 牒 편지 첩, 簡 대쪽 간, 要 중요할 요

顧 돌아볼 고, 答 대답 답, 審 살필 심, 詳 자세할 상

骸垢想浴 執熱願凉 해구상욕 집열원량
몸에 때가 끼면 목욕할 것을 생각하고, 뜨거운 것을 잡으면 시
원하기를 바란다.

骸 뼈 해, 垢 때 구, 想 생각(～하고싶다) 상, 浴 목욕 욕
執 잡을 집, 熱 더울 열, 願 원할 원, 凉(凉의 俗字)서늘할 량

* 駭躍(해약) : 뛰쳐나와 놀라뛰는 모양
* 超驤(초양) : 분주히 뛰어오르고 발을 구르는 모양

驢騾犢特 駭躍超驤 여라독특 해약초양
나귀와 노새와 송아지와 소들이, 놀라서 뛰고 달린다.

驢 나귀 려, 騾 노새 라, 犢 송아지 독, 特 수소 특
駭 놀랄 해, 躍 뛸 약, 超 뛰어넘을 초, 驤 달릴 양

誅斬賊盜 捕獲叛亡

* 誅斬(주참)：죄를 따져 죽임
* 捕獲(포획)：사로 잡다。

誅斬賊盜 捕獲叛亡　주참적도 포획반망
도적을 처벌하고 베며、 배반자와 도망자를 사로잡는다。

誅 벨 주、 斬 벨 참、 賊 도적 적、 盜 도적 도
捕 잡을 포、 獲 얻을 획、 叛 배반할 반、 亡 도망 망

121　行書千字文

布射僚丸 嵇琴阮嘯

* 布(포): 여포(呂布), 중국 후한 말엽의 장수
* 僚(료): 웅의료(熊宜僚), 초나라의 장수
* 嵇(혜): 혜강(嵇康), 시인. 죽림칠현의 한사람이자 도가의 연금술사
* 阮(완): 완적(阮籍), 죽림칠현의 한사람. 위나라의 문학가, 사상가

布射僚丸 嵇琴阮嘯 포사료환 혜금완소
여포(呂布)의 활쏘기, 웅의료(熊宜僚)의 탄환 돌리기며, 혜강(嵇
康)의 거문고 타기, 완적(阮籍)의 휘파람은 모두 유명하다.

布 베 포, 射 쏠 사, 僚 벗 료, 丸 탄환 환
嵇 성 혜, 琴 거문고 금, 阮 성 완, 嘯 휘파람불 소

恬筆倫紙　鈞巧任釣

* 恬(염) : 몽염(夢恬). 만리장성을 수축한 중국 진(秦)나라의 장군
* 倫(륜) : 채륜(蔡倫). 중국 후한의 관리. 처음 종이를 제작함
* 鈞(균) : 마균(馬鈞). 중국 삼국시대 위나라의 발명가
* 任(임) : 임공자(任公子). 중국 임나라 제후의 아들

恬筆倫紙　鈞巧任釣　염필륜지 균교임조
몽염(蒙恬)은 붓을 만들었고, 채륜(蔡倫)은 종이를 만들었고, 마
균(馬鈞)은 기교가 있었고, 임공자(任公子)는 낚시를 잘했다.

恬 편안할 염, 筆 붓 필, 倫 인륜 륜, 紙 종이 지
鈞 서른근 균, 巧 공교할 교, 任 맡길 임, 釣 낚시 조

紹軒 鄭道準　124

釋紛利俗 並皆佳妙

* 釋紛(석분): 일하기에 어지럽고 힘든 것을 해결해줌
* 利俗(이속): 세상의 사람들을 이롭게 하다.

釋紛利俗 並皆佳妙　석분리속 병개가묘
어지러움을 풀어 세상을 이롭게 하였으니, 이들은 모두 다 아름
답고 묘한 사람들이다.

釋 풀 석, 紛 어지러울 분, 利 이로울 리, 俗 풍속 속
並 아우를 병, 皆 다 개, 佳 아름다울 가, 妙 묘할 묘

毛施淑姿 工顰妍笑　모시숙자 공빈연소
오나라 모장(毛嬙)과 월나라 서시(西施)는 자태가 아름다워, 찡
푸림도 교묘하고 웃음은 곱기도 하였다.

毛 털 모, 施 베풀 시, 淑 맑을 숙, 姿 자태 자
工 장인 공, 顰(矉) 찡그릴 빈, 妍 고울 연, 笑 웃음 소

年 해 년, 矢 화살 시, 每 매양 매, 催 재촉할 최
義 복희 희, 暉 햇빛 휘, 朗 밝을 랑, 曜 빛날 요

年矢每催 義暉朗曜 연시매최 희휘랑요

세월은 화살같이 매양 빠르기를 재촉하건만, 햇빛은 밝고 빛나기만 하구나.

年矢每催 義暉朗曜

* 年矢(연시) : 세월이 화살같이 빠르다는 뜻
* 羲(曦)暉(희휘) : 햇빛이 밝게 비추어 운행하고 쉬지 않음

年矢每催 義暉朗曜

* 璇璣(선기)∶ 고대 천문과 사시를 관측하는 기계

* 晦魄(회백)∶ 晦는 음력으로 그달의 그믐、 魄은 달이 뜰때나 질때

희미하고 약한 빛。 여기서는 달을 뜻함

璇璣懸斡 晦魄環照 선기현알 회백환조

선기옥형(璇璣玉衡)은 공중에 매달려 돌고、 어두움과 밝음이 돌

고 돌면서 비춰준다。

璇 구슬 선、 璣 구슬 기、 懸 달 현、 斡 돌 알

晦 그믐 회、 魄 넋 백、 環 고리 환、 照 비칠 조

指薪新修祐

永綏吉邵

指薪修祐 永綏吉邵　지신수우 영수길소

복을 닦는 것이 나무섶과 불씨를 옮기는 데 비유될 정도라면,

길이 편안하여 상서로움이 높아지리라.

指 가리킬 지, 薪 섶 신, 修(脩) 닦을 수, 祐 복 우

永 길 영, 綏 평안할 수, 吉 길할 길, 邵 높을 소

* 指薪(지신): 학문이나 사업을 뜻하는 말

* 永綏(영수): 길이 편안함

矩步引領　俯仰廊廟

* 矩步(구보)：바른 걸음걸이
* 引領(인령)：목을 세워 바른자세를 취함
* 廊廟(낭묘)：정전(正殿)。정사를 보는 곳。조정

矩步引領　俯仰廊廟　구보인령　부앙랑묘

걸음걸이를 바르게 하여 옷차림을 단정히 하고，낭묘(廊廟)에 오르고 내린다。

矩 법구、步 걸음 보、引 이끌 인、領 거느릴 령

俯 구부릴 부、仰 우러러볼 앙、廊 행랑 랑、廟 사당 묘

* 束帶(속대) : 옷을 여미는 띠. 복장을 단정히 함을 뜻함
* 矜莊(긍장) : 엄숙하고 장엄함. 몸을 바르게 가짐
* 徘徊(배회) : 하염없이 이리저리 돌아다님

束帶矜莊 徘徊瞻眺　속대긍장 배회첨조
띠를 묶는 등 경건하게 하고, 배회하며 우러러본다.

束 묶을 속, 帶 띠 대, 矜 자랑 긍, 莊 씩씩할 장
徘 배회할 배, 徊 배회할 회, 瞻 볼 첨, 眺 바라볼 조

孤陋(고루) : 견문이 적어 세상 물정에 어둡고 고집이 셈

愚蒙(우몽) : 어리석고 무지몽매하다는 말임

等誚(등초) : 천박하고 무식하다고 남에게 손가락질 당하고 책망당

하는 정도와 같음

孤陋寡聞 愚蒙等誚　고루과문 우몽등초

고루하고 배움이 적으면 어리석고 몽매한 자들과 같아서 남의

책망을 듣게 마련이다.

孤 외로울 고、陋 더러울 루、寡 적을 과、聞 들을 문

愚 어리석을 우、蒙 어릴 몽、等 무리 등、誚 꾸짖을 초

謂語助者 焉哉乎也 위어조자 언재호야
어조사라 이르는 것에는 언(焉)·재(哉)·호(乎)·야(也)기 있
다.

謂 이를 위, 語 말씀 어, 助 도울 조, 者 놈 자
焉 어조사 언, 哉 어조사 재, 乎 어조사 호, 也 이끼 야

束帶矜莊徘徊瞻眺孤陋寡聞愚蒙等誚

天地玄黄
宇宙洪荒
日月盈昃
辰宿列張
寒來暑往
秋收冬藏
閏餘成歲
律呂調陽

雲騰致雨　露結為霜

金生麗水　玉出崑岡

劍號巨闕　珠稱夜光

果珍李柰　菜重芥薑

海鹹河淡 鱗潛羽翔
龍師火帝 鳥官人皇
始制文字 乃服衣裳
推位讓國 有虞陶唐

弔民伐罪　周發殷湯
坐朝問道　垂拱平章
愛育黎首　臣伏戎羌
遐邇壹體　率賓歸王

鳴鳳在樹　白駒食場

化被草木　賴及萬方

蓋此身髮　四大五常

恭惟鞠養　豈敢毀傷

女慕貞烈　男效才良
知過必改　得能莫忘
罔談彼短　靡恃己長
信使可覆　器欲難量

墨悲絲染　詩讚羔羊
景行維賢　克念作聖
德建名立　形端表正
空谷傳聲　虛堂習聽

禍因惡積 福緣善慶

尺璧非寶 寸陰是競

資父事君 曰嚴與敬

孝當竭力 忠則盡命

臨深履薄 夙興溫凊
似蘭斯馨 如松之盛
川流不息 淵澄取映
容止若思 言辭安定

篤初誠美　慎終宜令

榮業所基　籍甚無竟

學優登仕　攝職從政

存以甘棠　去而益詠

樂殊貴賤　禮別尊卑

上和下睦　夫唱婦隨

外受傅訓　入奉母儀

諸姑伯叔　猶子比兒

孔懷兄弟
同氣連枝
交友投分
切磨箴規
仁慈隱惻
造次弗離
節義廉退
顛沛匪虧

性靜情逸
心動神疲
守真志滿
逐物意移
堅持雅操
好爵自縻
都邑華夏
東西二京

清邑面洛
浮渭據涇
宮殿盤鬱
樓觀飛驚
圖寫禽獸
畫綵仙靈
丙舍傍啓
甲帳對楹

肆筵設席　鼓瑟吹笙
陞階納陛　弁轉疑星
右通廣內　左達承明
既集墳典　亦聚群英

杜稾鐘隸
漆書壁經
府羅將相
路俠槐卿
戶封八縣
家給千兵
高冠陪輦
驅轂振纓

世祿侈富　車駕肥輕
策功茂實　勒碑刻銘
磻溪伊尹　佐時阿衡
奄宅曲阜　微旦孰營

桓公匡合 濟弱扶傾
綺迴漢惠 說感武丁
俊乂密勿 多士寔寧
晉楚更霸 趙魏困橫

假逾滅虢

踐土會盟

何遵約法

韓弊煩刑

起翦頗牧

用軍最精

宣威沙漠

馳譽丹青

九州禹跡
百郡秦并
嶽宗恒岱
禪主云亭
鴈門紫塞
雞田赤城
昆池碣石
鉅野洞庭

曠遠緜邈　巖岫杳冥

治本於農　務茲稼穡

俶載南畝　我藝黍稷

稅熟貢新　勸賞黜陟

孟軻敦素
史魚秉直
庶幾中庸
勞謙謹勅
聆音察理
鑑貌辨色
貽厥嘉猷
勉其祗植

省躬譏誡　寵增抗極
殆辱近恥　林皋幸即
兩疏見機　解組誰逼
索居閑處　沈默寂寥

求古尋論　散慮逍遙
欣奏累遣　慼謝歡招
渠荷的歷　園莽抽條
枇杷晚翠　梧桐早凋

陳根委翳　落葉飄颻

遊鵾獨運　凌摩絳霄

耽讀翫市　寓目囊箱

易輶攸畏　屬耳垣墻

具膳湌飯
適口充腸
飽飫烹宰
飢厭糟糠
親戚故舊
老少異糧
妾御績紡
侍巾帷房

紈扇圓潔　銀燭煒煌
晝眠夕寐　藍筍象牀
絃歌酒讌　接杯舉觴
矯手頓足　悅豫且康

嫡後嗣續 祭祀蒸嘗
稽顙再拜 悚懼恐惶
牋牒簡要 顧答審詳
骸垢想浴 執熱願涼

驢騾犢特 駭躍超驤

誅斬賊盜 捕獲叛亡

布射僚丸 嵇琴阮嘯

恬筆倫紙 鈞巧任釣

擇紛利俗　並皆佳妙
毛施淑姿　工顰妍笑
年矢每催　羲暉朗曜
璇璣懸斡　晦魄環照

指薪修祜 永綏吉劭
矩步引領 俯仰廊廟
束帶矜莊 徘徊瞻眺
孤陋寡聞 愚蒙等誚

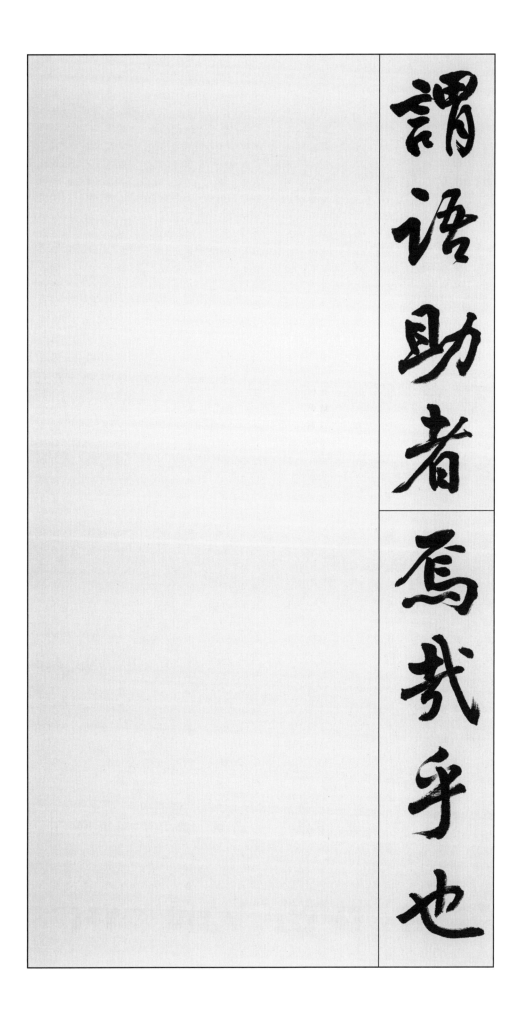

謂語助者焉哉乎也

索引

虛 허 / 35	勅 칙 / 93	且 차 / 115	弔 조 / 20	載 재 / 90	邑 읍 / 59	浴 욕 / 119	呂 여 / 11	寔 식 / 78
玄 현 / 8	親 친 / 110	次 차 / 54	糟 조 / 109	哉 재 / 132	儀 의 / 50	辱 욕 / 97	歷 역 / 102	神 신 / 56
縣 현 / 70	漆 칠 / 68	此 차 / 26	造 조 / 54	在 재 / 24	意 의 / 57	欲 욕 / 31	亦 역 / 67	身 신 / 26
懸 현 / 127	沈 침 / 99	讚 찬 / 32	足 족 / 115	宰 재 / 109	宜 의 / 44	庸 용 / 93	妍 연 / 125	信 신 / 31
賢 현 / 33	稱 칭 / 14	察 찰 / 94	尊 존 / 48	才 재 / 28	義 의 / 55	用 용 / 82	連 연 / 52	愼 신 / 44
絃 현 / 114	耽 탐 / 106	斬 참 / 121	存 존 / 47	寂 적 / 99	衣 의 / 18	容 용 / 43	淵 연 / 42	新 신 / 91
俠 협 / 69	湯 탕 / 20	唱 창 / 49	宗 종 / 85	的 적 / 102	疑 의 / 65	龍 용 / 17	緣 연 / 36	薪 신 / 128
兄 형 / 52	殆 태 / 97	菜 채 / 15	終 종 / 44	績 적 / 111	邇 이 / 23	羽 우 / 16	筵 연 / 64	臣 신 / 22
衡 형 / 74	宅 택 / 75	彩 채 / 62	鍾 종 / 68	賊 적 / 121	李 이 / 15	虞 우 / 19	讌 연 / 114	實 실 / 73
刑 형 / 81	土 토 / 80	策 책 / 73	從 종 / 46	適 적 / 108	利 이 / 124	優 우 / 46	悅 열 / 115	深 심 / 40
形 형 / 34	通 통 / 66	處 처 / 99	佐 좌 / 74	嫡 적 / 116	離 이 / 54	友 우 / 53	熱 열 / 119	心 심 / 56
惠 혜 / 77	退 퇴 / 55	戚 척 / 110	坐 좌 / 21	赤 적 / 86	耳 이 / 107	祐 우 / 128	烈 열 / 28	審 심 / 118
稽 혜 / 122	投 투 / 53	慽 척 / 101	左 좌 / 66	積 적 / 36	異 이 / 110	寓 우 / 106	列 열 / 9	甚 심 / 45
乎 호 / 132	特 특 / 120	陟 척 / 91	罪 죄 / 20	跡 적 / 84	二 이 / 59	雨 우 / 12	染 염 / 32	尋 심 / 100
號 호 / 14	杷 파 / 103	尺 척 / 37	州 주 / 84	籍 적 / 45	而 이 / 47	愚 우 / 131	恬 염 / 123	我 아 / 90
好 호 / 58	頗 파 / 82	川 천 / 42	珠 주 / 14	轉 전 / 65	易 이 / 107	右 우 / 66	厭 염 / 109	雅 아 / 58
戶 호 / 70	八 팔 / 70	踐 천 / 80	晝 주 / 113	田 전 / 86	以 이 / 47	禹 우 / 84	念 염 / 33	兒 아 / 51
洪 홍 / 8	悖 패 / 79	千 천 / 70	周 주 / 20	典 전 / 67	移 이 / 57	宇 우 / 8	廉 염 / 55	阿 아 / 74
畫 화 / 62	沛 패 / 55	賤 천 / 48	誅 주 / 121	顚 전 / 55	伊 이 / 74	雲 운 / 12	葉 엽 / 104	惡 악 / 36
化 화 / 25	烹 팽 / 109	天 천 / 8	酒 주 / 114	翦 전 / 82	貽 이 / 95	運 운 / 105	纓 영 / 71	嶽 악 / 85
火 화 / 17	平 평 / 21	瞻 첨 / 130	奏 주 / 101	殿 전 / 61	益 익 / 47	云 운 / 85	靈 영 / 62	樂 악 / 48
華 화 / 59	陛 폐 / 65	妾 첩 / 111	主 주 / 85	傳 전 / 35	人 인 / 17	鬱 울 / 61	營 영 / 75	雁 안 / 86
和 화 / 49	弊 폐 / 81	牒 첩 / 118	宙 주 / 8	牋 전 / 118	仁 인 / 54	垣 원 / 107	楹 영 / 63	安 안 / 43
禍 화 / 36	飽 포 / 109	聽 청 / 35	遵 준 / 81	切 절 / 53	引 인 / 129	園 원 / 102	永 영 / 128	斡 알 / 127
環 환 / 127	布 포 / 122	青 청 / 83	俊 준 / 78	節 절 / 55	因 인 / 36	圓 원 / 112	英 영 / 67	巖 암 / 88
桓 환 / 76	捕 포 / 121	體 체 / 23	中 중 / 93	接 접 / 114	日 일 / 9	遠 원 / 88	聆 영 / 94	仰 앙 / 129
歡 환 / 101	表 표 / 34	誚 초 / 131	重 중 / 15	靜 정 / 56	逸 일 / 56	願 원 / 119	暎 영 / 42	愛 애 / 22
丸 환 / 122	飄 표 / 104	楚 초 / 79	卽 즉 / 97	貞 정 / 28	壹 일 / 23	月 월 / 9	榮 영 / 45	野 야 / 87
紈 환 / 112	被 피 / 25	超 초 / 120	則 즉 / 39	庭 정 / 87	任 임 / 123	魏 위 / 79	詠 영 / 47	夜 야 / 14
荒 황 / 8	彼 피 / 30	招 초 / 101	增 증 / 96	情 정 / 56	臨 임 / 40	委 위 / 104	盈 영 / 9	也 야 / 132
黃 황 / 8	疲 피 / 56	初 초 / 44	蒸 증 / 116	正 정 / 34	入 입 / 50	位 위 / 19	令 영 / 44	若 약 / 43
惶 황 / 117	必 필 / 29	草 초 / 25	指 지 / 128	丁 정 / 77	立 입 / 34	煒 위 / 112	領 영 / 129	躍 약 / 120
煌 황 / 112	筆 필 / 123	燭 촉 / 112	枝 지 / 52	政 정 / 46	字 자 / 18	渭 위 / 60	翳 예 / 104	弱 약 / 76
皇 황 / 17	逼 핍 / 98	寸 촌 / 37	持 지 / 58	亭 정 / 85	者 자 / 132	威 위 / 83	隷 예 / 68	約 약 / 81
晦 회 / 127	遐 하 / 23	寵 총 / 96	之 지 / 41	定 정 / 43	紫 자 / 86	謂 위 / 132	譽 예 / 83	養 양 / 27
回 회 / 77	河 하 / 16	最 최 / 82	祗 지 / 95	精 정 / 82	慈 자 / 54	爲 위 / 12	豫 예 / 115	糧 양 / 110
會 회 / 80	何 하 / 81	催 최 / 126	止 지 / 43	淸 정 / 40	自 자 / 58	輶 유 / 107	藝 예 / 90	良 양 / 28
徊 회 / 130	夏 하 / 59	秋 추 / 10	地 지 / 8	濟 제 / 76	子 자 / 51	綏 유 / 128	乂 예 / 78	驤 양 / 120
懷 회 / 52	荷 하 / 102	推 추 / 19	志 지 / 57	諸 제 / 51	玆 자 / 89	猷 유 / 95	禮 예 / 48	兩 양 / 98
獲 획 / 121	下 하 / 49	抽 추 / 102	池 지 / 87	弟 제 / 52	姿 자 / 125	遊 유 / 105	五 오 / 26	陽 양 / 11
橫 횡 / 79	學 학 / 46	逐 축 / 57	知 지 / 29	帝 제 / 17	資 자 / 38	攸 유 / 107	梧 오 / 103	讓 양 / 19
效 효 / 28	韓 한 / 81	出 출 / 13	紙 지 / 123	祭 제 / 116	爵 작 / 58	維 유 / 33	玉 옥 / 13	羊 양 / 32
孝 효 / 39	寒 한 / 10	黜 출 / 91	直 직 / 92	制 제 / 18	作 작 / 33	惟 유 / 27	溫 온 / 40	語 어 / 132
後 후 / 116	閑 한 / 99	充 충 / 108	職 직 / 46	條 조 / 102	箴 잠 / 53	猶 유 / 51	翫 완 / 106	御 어 / 111
訓 훈 / 50	漢 한 / 77	忠 충 / 39	稷 직 / 90	調 조 / 11	潛 잠 / 16	有 유 / 19	阮 완 / 122	魚 어 / 92
毀 훼 / 27	鹹 함 / 16	聚 취 / 67	晉 진 / 79	組 조 / 98	藏 장 / 10	帷 유 / 111	曰 왈 / 38	飫 어 / 109
暉 휘 / 126	合 합 / 76	吹 취 / 64	秦 진 / 84	趙 조 / 79	章 장 / 21	育 육 / 22	往 왕 / 10	於 어 / 89
虧 휴 / 55	抗 항 / 96	取 취 / 42	盡 진 / 39	釣 조 / 123	長 장 / 30	尹 윤 / 74	王 왕 / 23	言 언 / 43
欣 흔 / 101	恒 항 / 85	翠 취 / 103	振 진 / 71	助 조 / 132	墻 장 / 107	閏 윤 / 11	畏 외 / 107	焉 언 / 132
興 흥 / 40	駭 해 / 120	戾 측 / 9	陳 진 / 104	眺 조 / 130	場 장 / 24	律 율 / 11	外 외 / 50	奄 엄 / 75
羲 희 / 126	海 해 / 16	惻 측 / 54	辰 진 / 9	照 조 / 127	張 장 / 9	戎 융 / 22	寥 요 / 99	嚴 엄 / 38
	骸 해 / 119	治 치 / 89	珍 진 / 15	鳥 조 / 17	莊 장 / 130	殷 은 / 20	颻 요 / 104	業 업 / 45
	解 해 / 98	馳 치 / 83	眞 진 / 57	凋 조 / 103	帳 장 / 63	隱 은 / 54	遙 요 / 100	如 여 / 41
	幸 행 / 97	恥 치 / 97	集 집 / 67	朝 조 / 21	將 장 / 69	銀 은 / 112	曜 요 / 126	女 여 / 28
	行 행 / 33	侈 치 / 72	執 집 / 119	早 조 / 103	腸 장 / 108	陰 음 / 37	要 요 / 118	餘 여 / 11
	馨 향 / 41	致 치 / 12	澄 징 / 42	操 조 / 58		音 음 / 94		與 여 / 38
				再 재 / 117				

行書千字文

2016년 4월 15일 초판발행
2019년 7월 1일 2판발행

쓴 이 정 도 준 (鄭道準)
　　　　주소 | 서울시 종로구 인사동길 31-8 (광릉빌딩 403호)
　　　　전화 | 02-732-0979

발행인 李 洪 淵
발행처 이화문화출판사

등록번호 제300-2001-138
주소 (우)03163 서울시 종로구 인사동길 12 (대일빌딩 3층 310호)
전화 02-738-9880, 02-732-7091~3 (주문 문의)
FAX 02-738-9887
홈페이지 www.makebook.net

값 15,000원